爨寶子碑

中國歷代碑帖叢刊

藝文類聚金石書畫館 編

浙江人民美術出版社

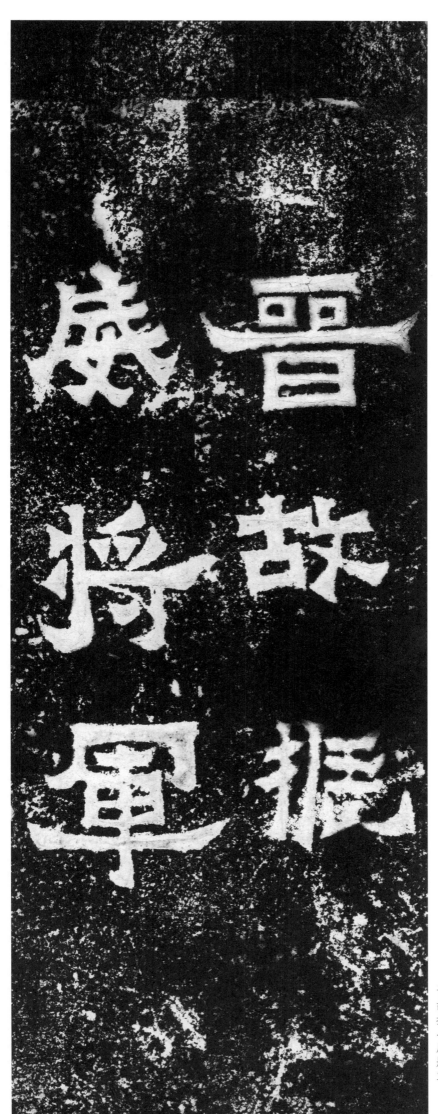

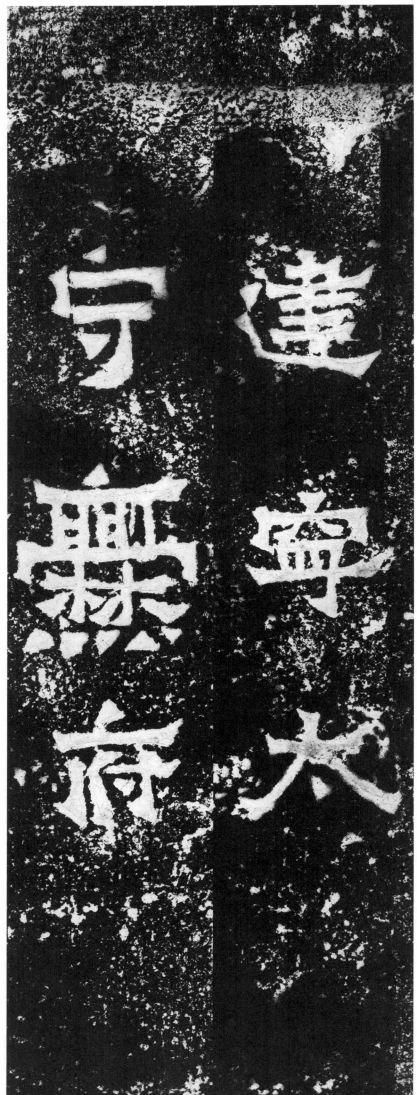

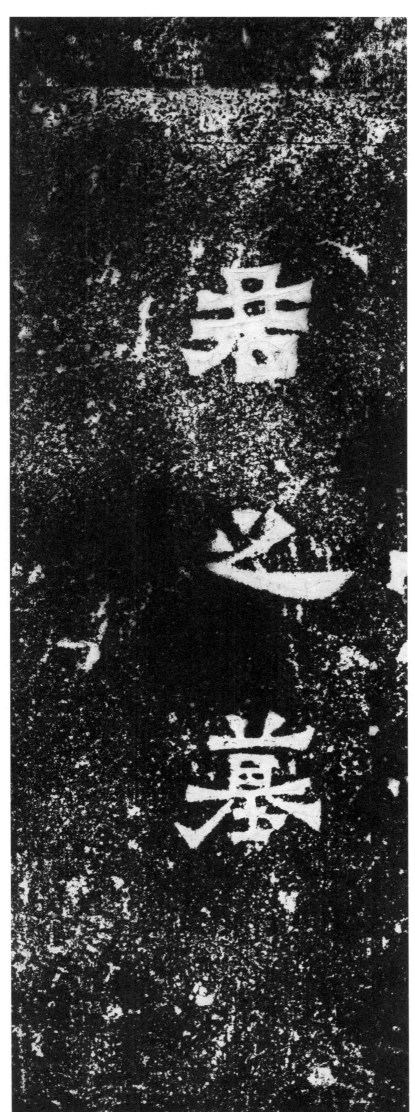

君之墓

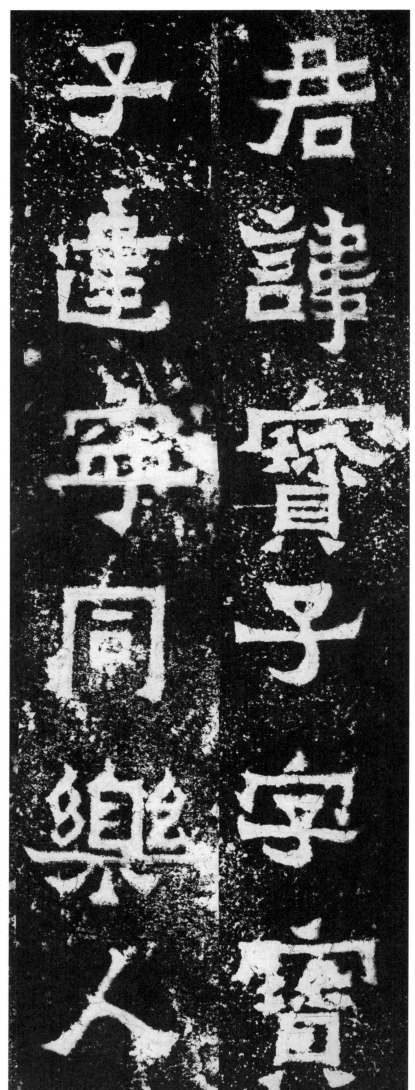

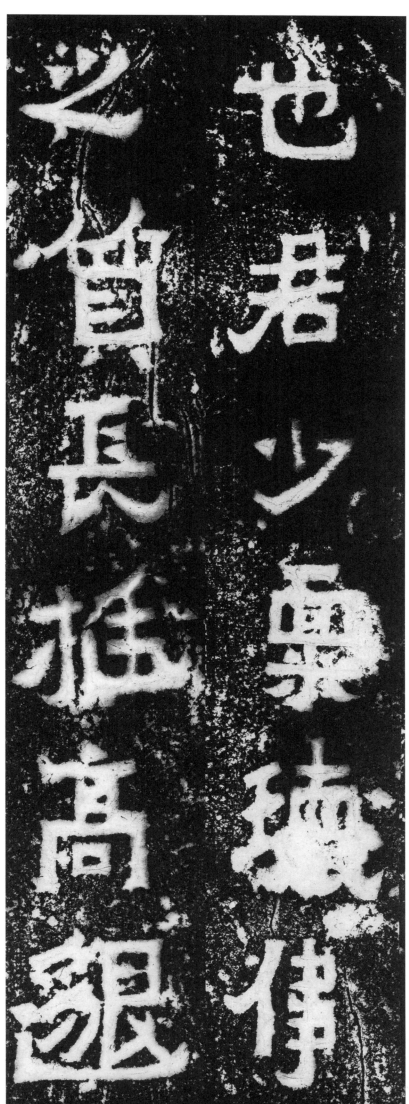

也君少稟瓌偉之質長挺高邈

5

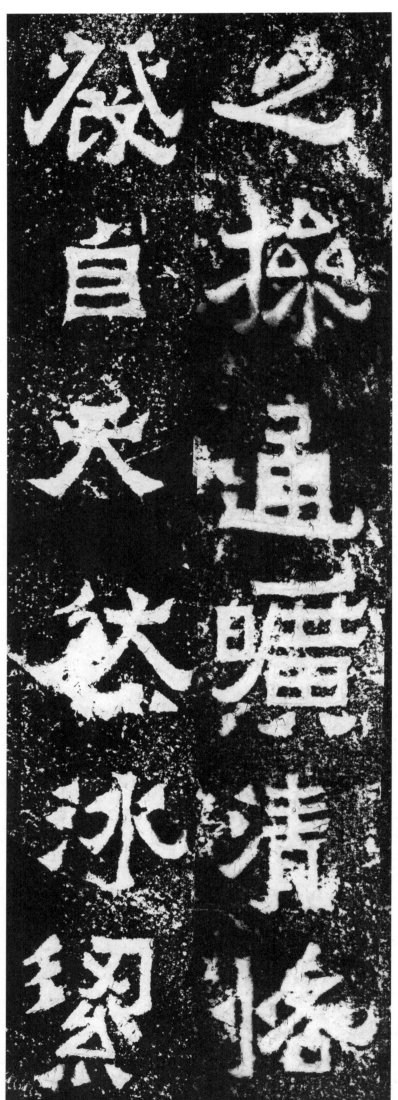

之操通曠清悋一發自天然冰絜

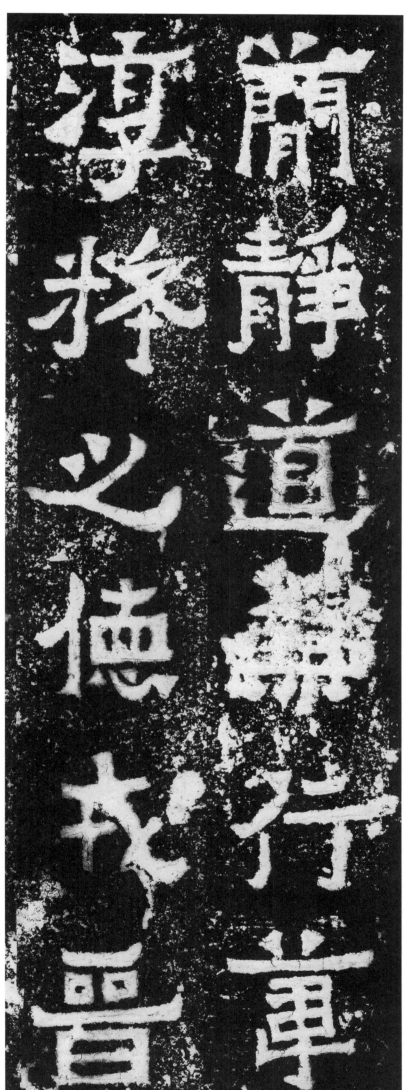

簡静道兼行葦一淳粹之德戎晋

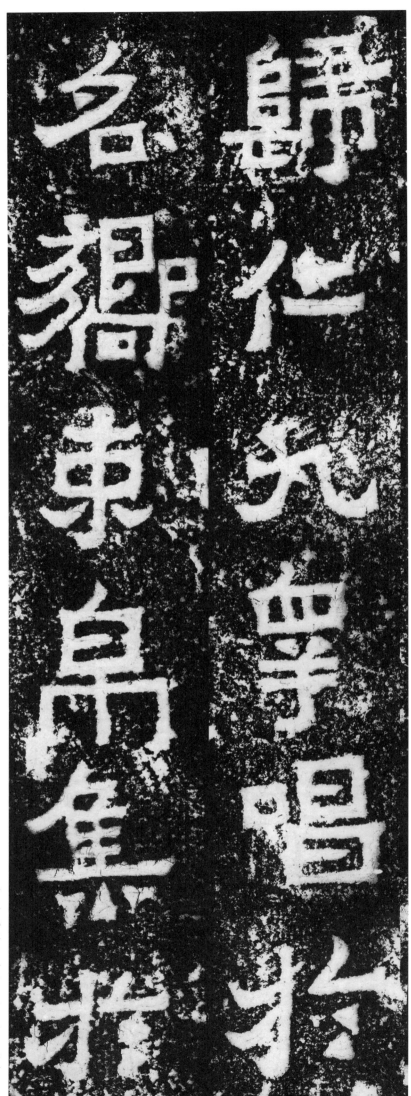

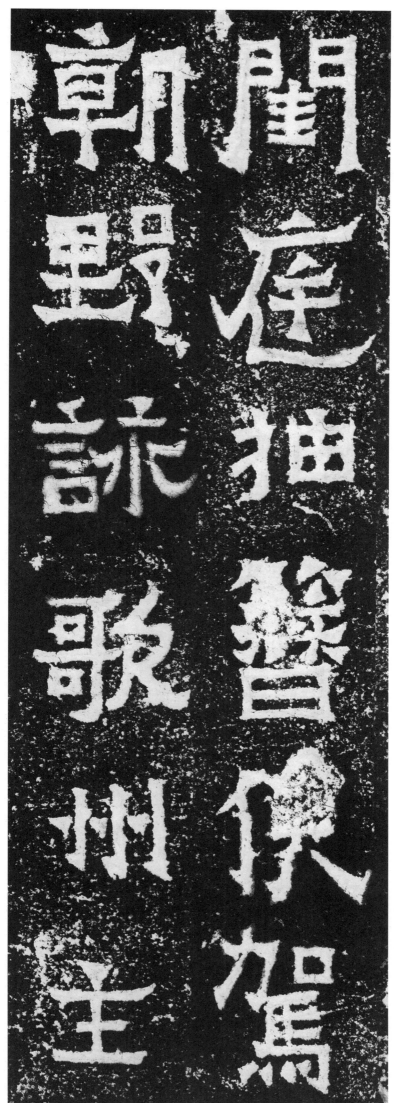

闈庭獨驚俟駕

朝野詠歌州

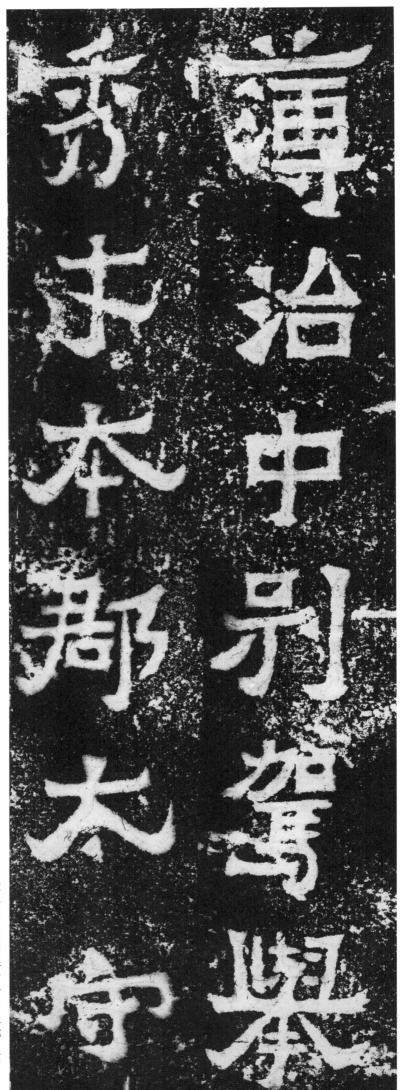

簿治中別駕舉一秀才本郡太守

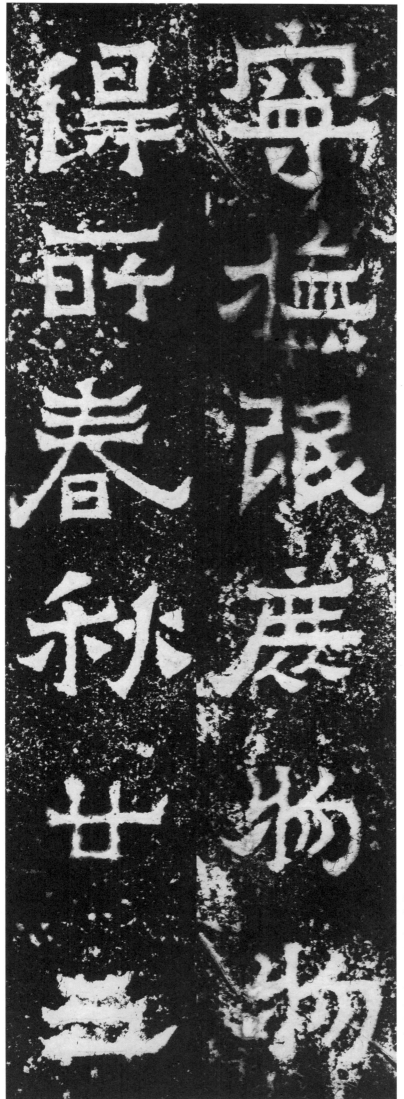

寧撫泯庶物物／得所春秋廿三

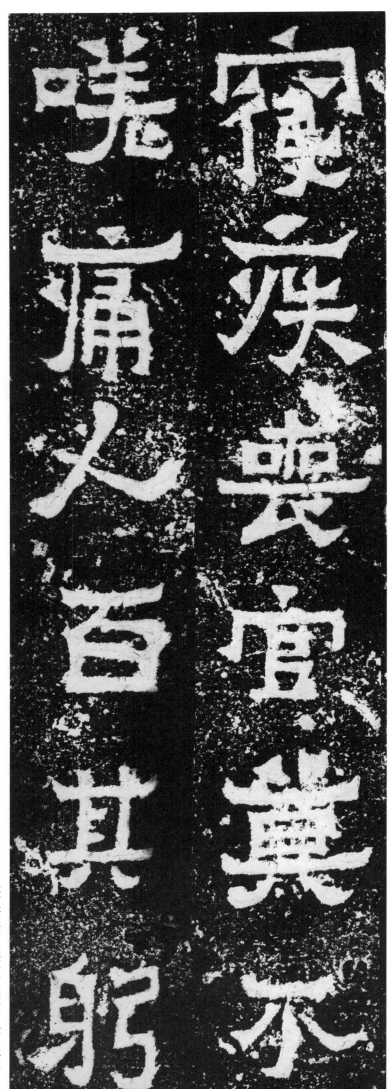

寢疾喪官莫不一嗟痛人百其躬

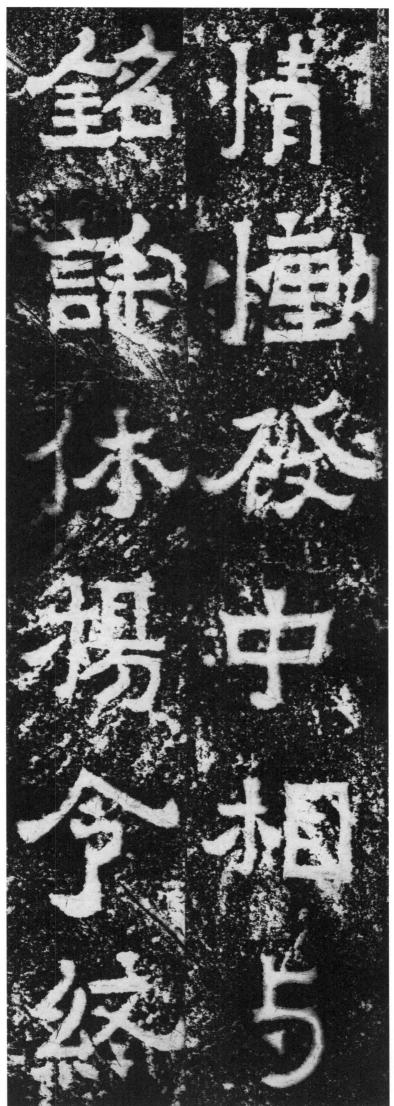

情慟發中相與一銘誄休揚令終

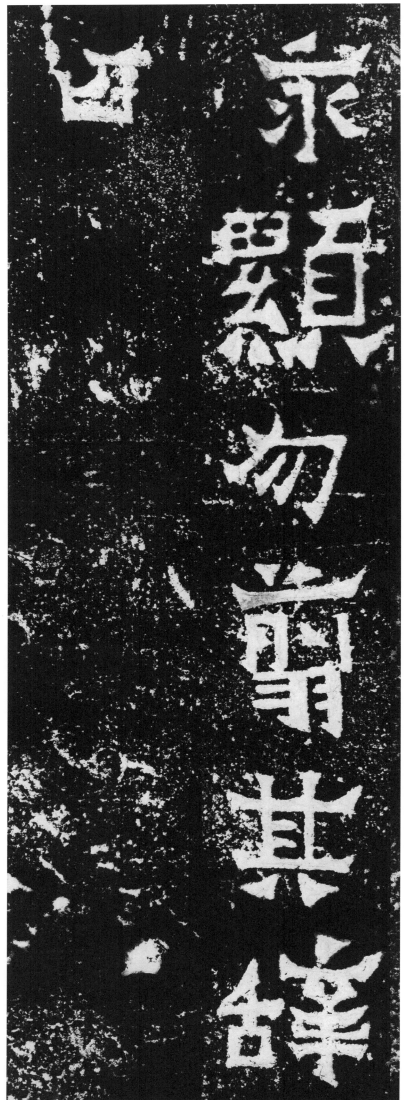

永顯勿萠其辭一曰

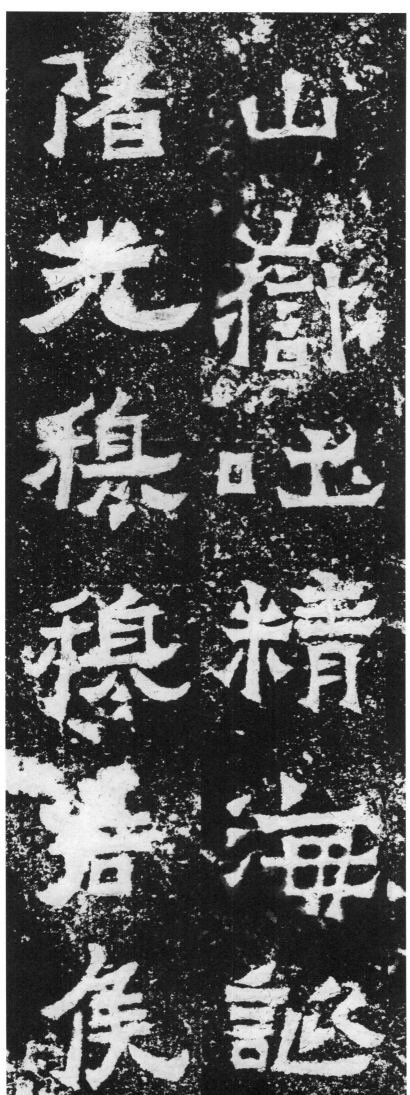

山嶽吐精海誕一陼光穆穆君侯

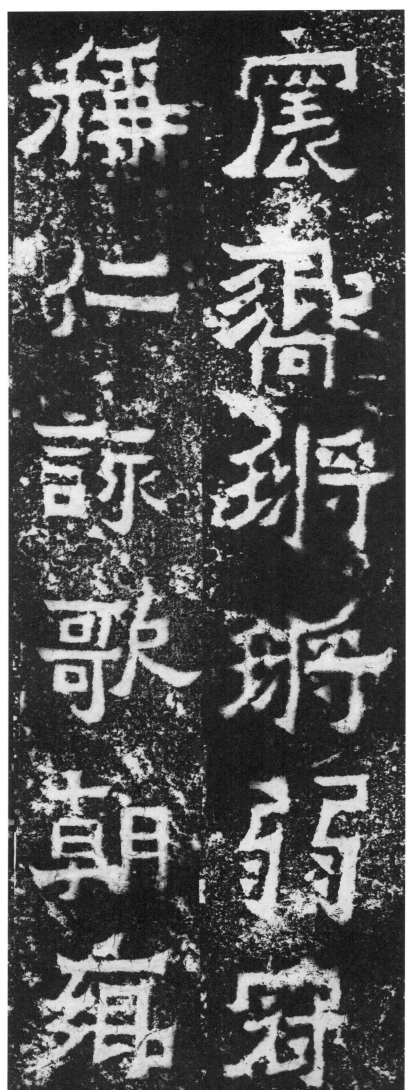

震嚮璘弱冠一稱仁詠歌朝鄉

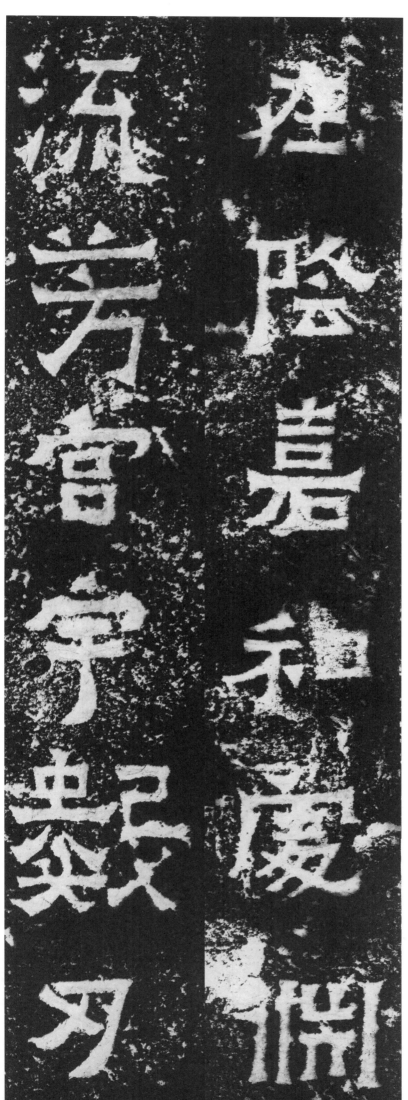

在陰嘉和處淵／流芳宮宇數刃

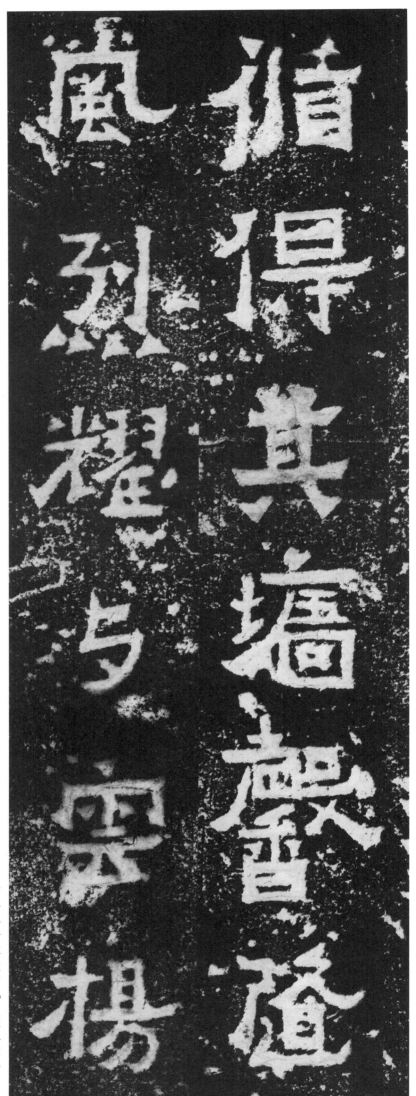

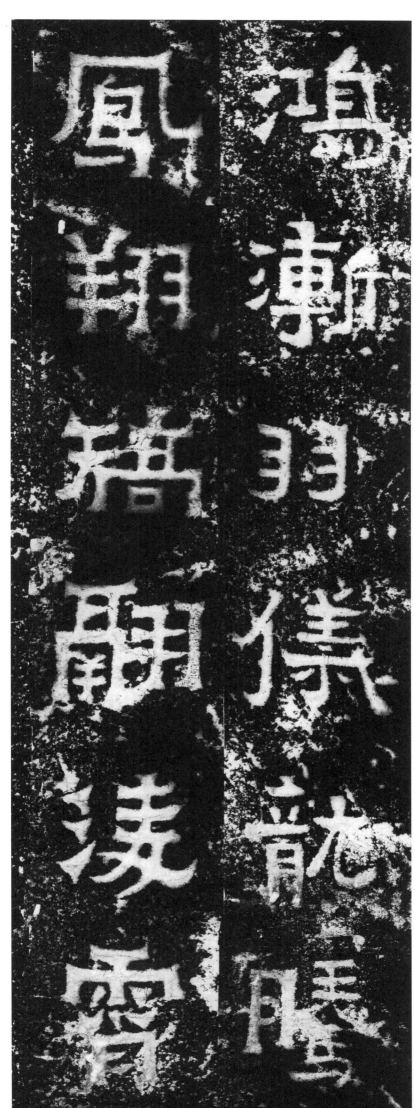

鴻漸羽儀龍騰／鳳翔矯翩凌霄

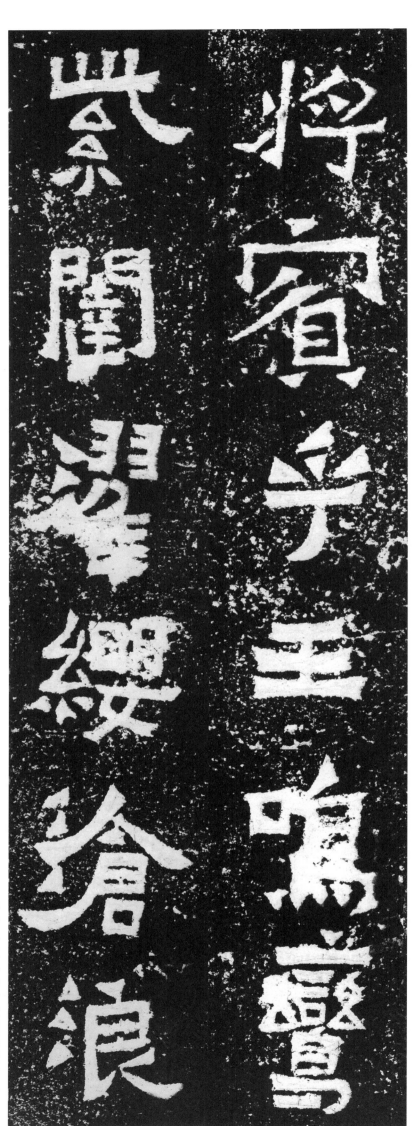

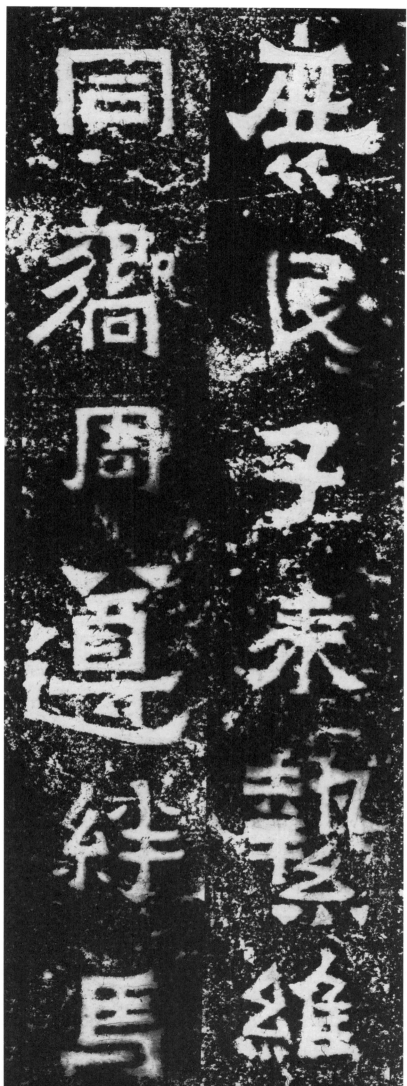

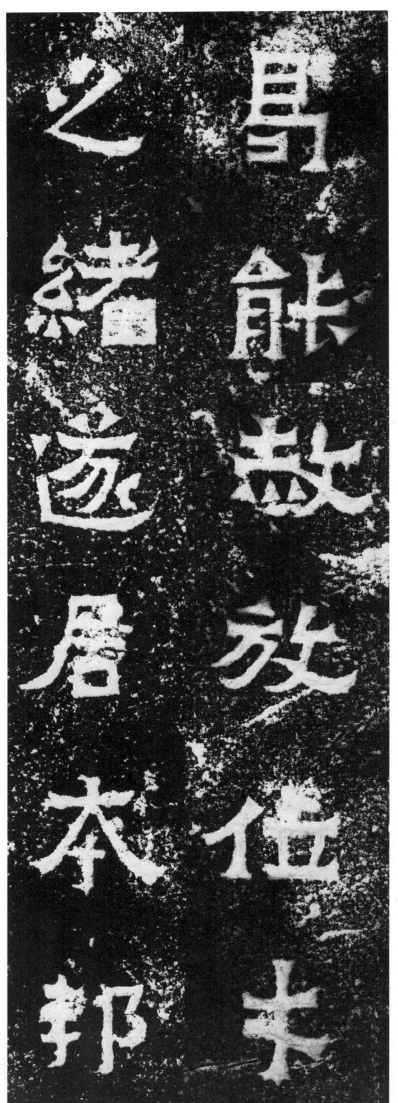

曷能赦放位才一之緒遂居本邦

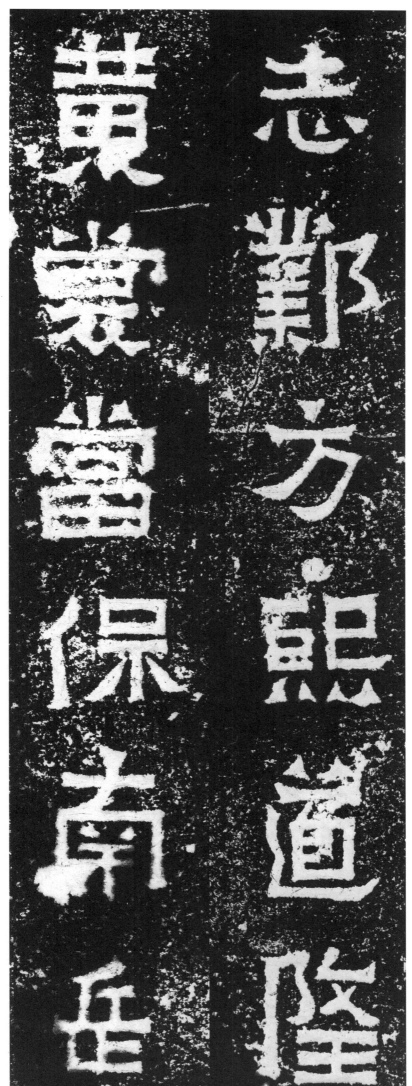

志鄼方熙道隆

黄裳當保南岳

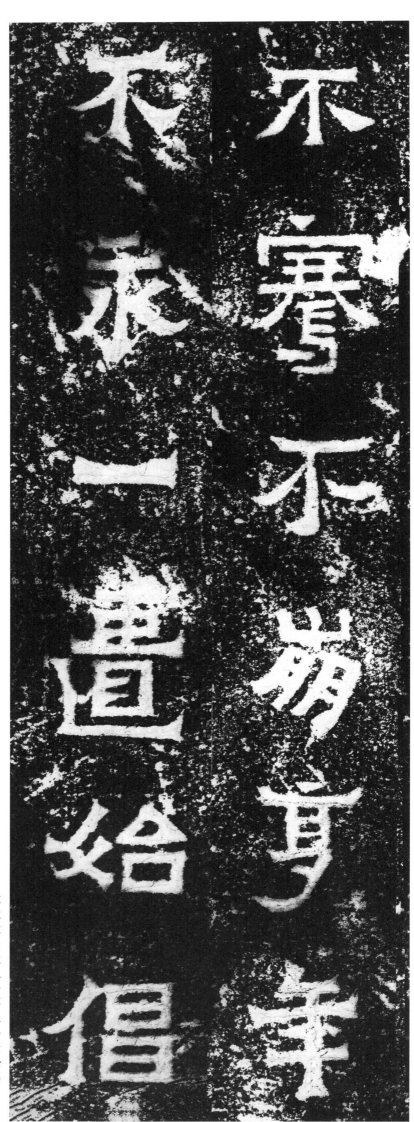

不騫不崩享年一不永一匱始倡

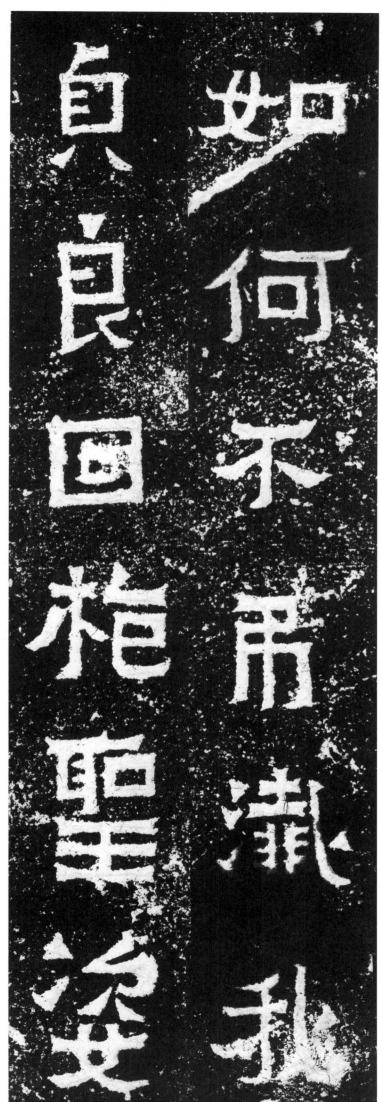

如何不弔瀓我／貞良回枹聖姿

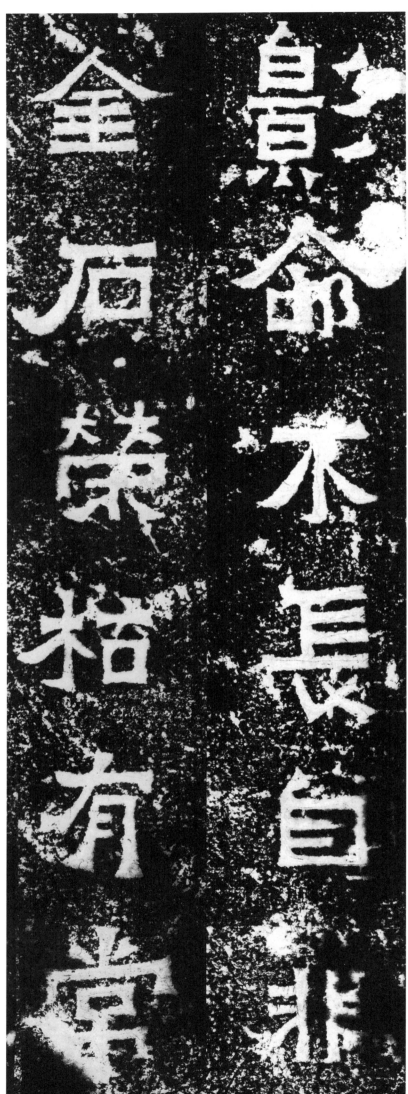

影命不長自非一金石榮枯有常

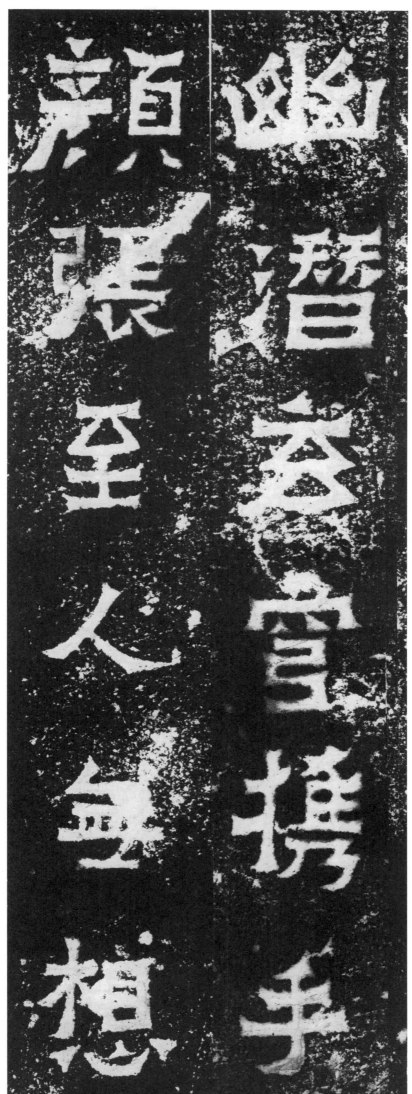

幽潛玄穹攜手

顏張至人無

江湖相忘於穆

不巳肅雍顯相

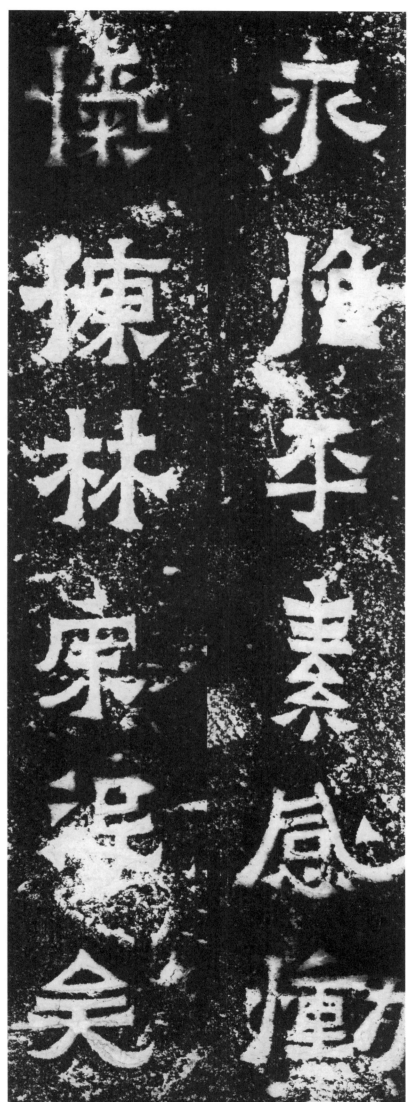

永惟平素感慟一�慷林宗没矣

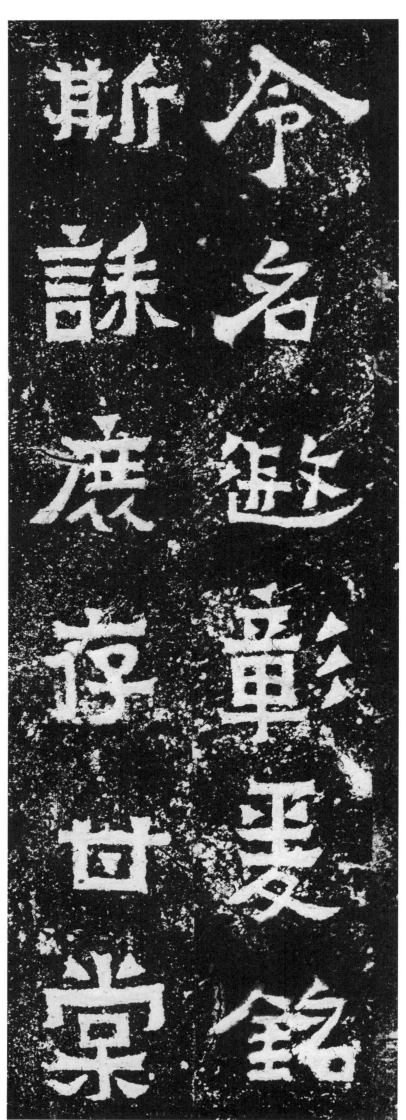

令名遐彰爰銘一斯誄庶存甘棠

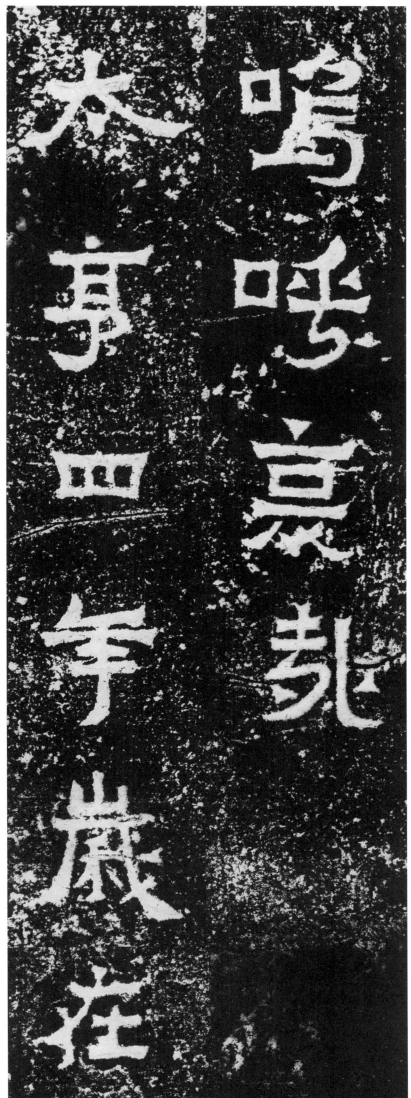

嗚嗚亮兆
亭四年歲
在

嗚呼哀哉／大亨四年歲在

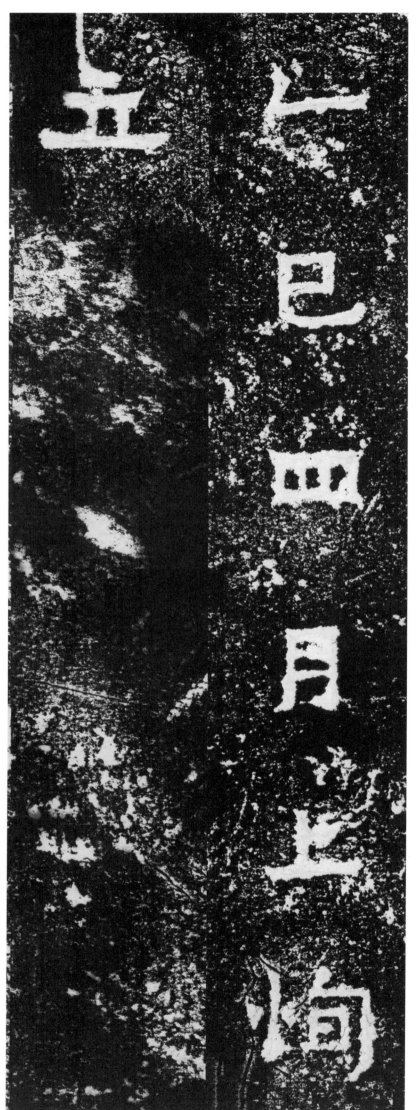

五 巳 四 月 上 旬

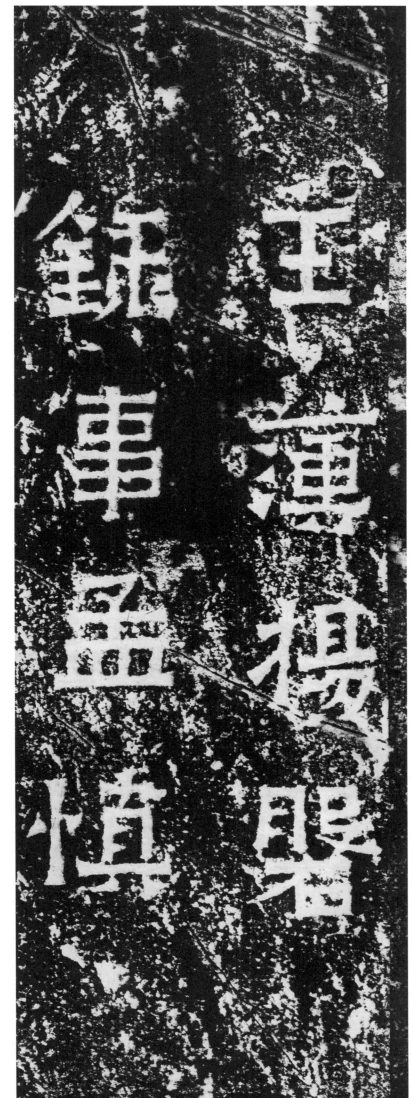

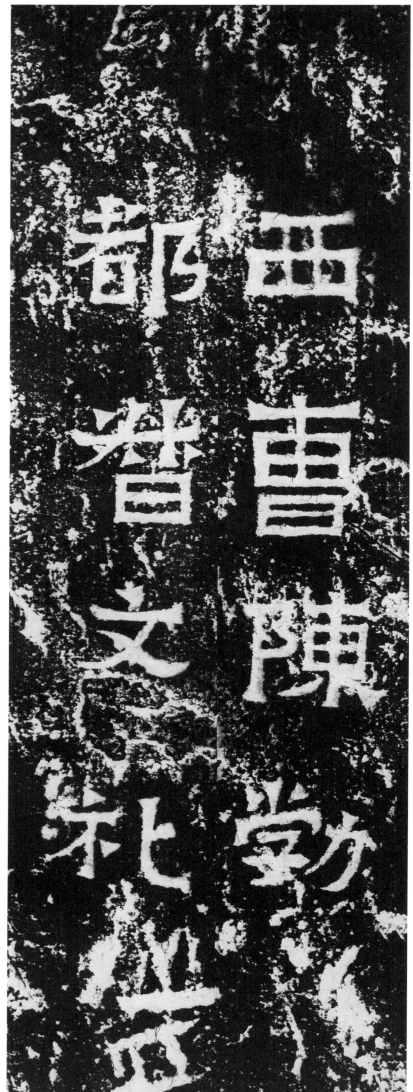

西曹陳勃 一都督文禮

34

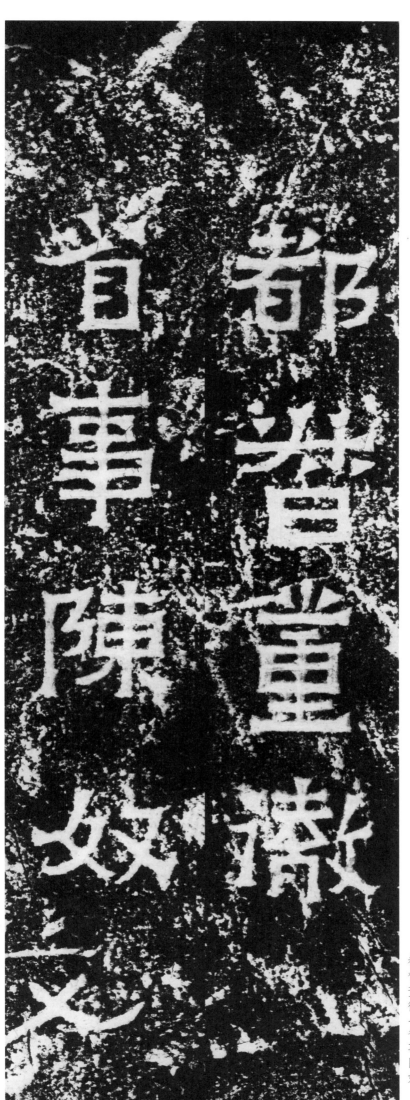

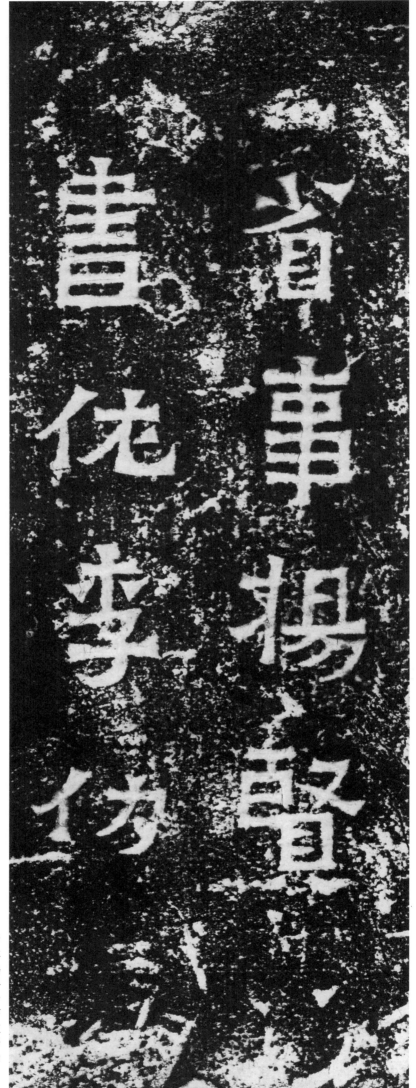

省車場賢

書佐李仍

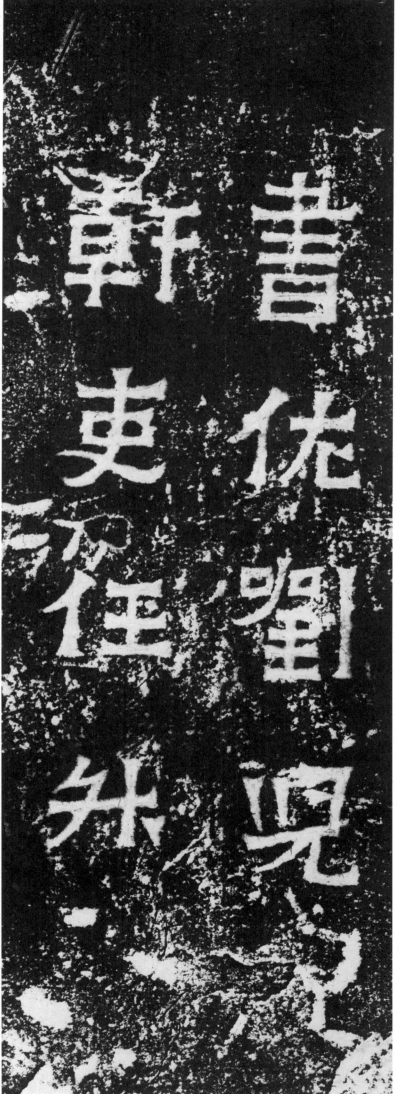

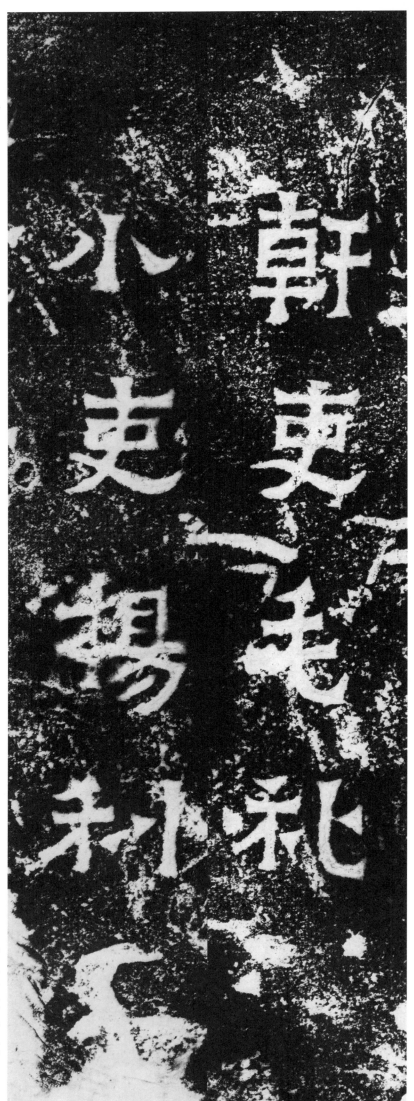

幹吏毛禮一小吏楊利

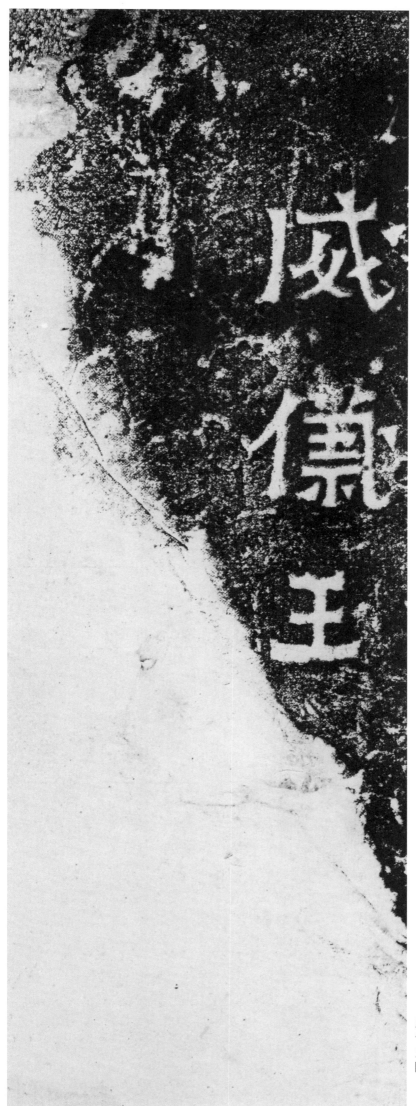

威
儀
王
□

39

簡　介

　　《爨寶子碑》，碑額題「晉故振威將軍建寧太守爨府君之墓」，碑主爨寶子（三八〇—四〇三），建寧同樂（今雲南陸良）人，任建寧太守，時中原擾攘，爨氏實際統治南中地區，「寧撫氓庶，物物得所」。按碑文，是碑立於「太亨四年，歲在乙巳」，即東晉義熙元年（四〇五），因雲南僻處邊陲，立碑者不知年號已改，故碑中仍沿用了太亨年號。

　　《爨寶子碑》是隸書向楷書過渡的典型之作，用筆、結字既具有楷書的特點，又帶有濃重的隸書筆意，字體古樸奇巧，布局參差錯落，下筆剛勁凝重，結體厚重沉穩，氣勢雄強，具有雅拙之氣。爨寶子碑於清代乾隆年間出土，得到了碑學家的認可，阮元稱其爲「滇中第一石」。因其年代久遠，且書風頗具特色，故對後世影響極大。

集　評

　　書法樸茂可喜，雖已近楷，然批法鈎撰，尚有鍾、梁遺意……文詞古雅，大有六朝風味。閱世千四百餘年而字畫完好，非神物陰相而然邪！（清喻懷信跋《爨寶子碑》）

　　此碑文甚清雅，字尤遒美，波磔穎發，已開唐隸之風。（清李慈銘《越縵堂文集·卷七》）

　　晉碑如《郛休》《爨寶子》二碑，樸厚古茂，奇姿百出，與魏碑之《靈廟》《鞠彥雲》皆在隸、楷之間，可以考見變體源流。（清康有爲《廣藝舟雙楫·寶南第九》）

41

圖書在版編目（CIP）數據

爨寶子碑 / 藝文類聚金石書畫館編. —— 杭州：
浙江人民美術出版社, 2020.11
（中國歷代碑帖叢刊）
ISBN 978-7-5340-8404-1

Ⅰ.①爨… Ⅱ.①藝… Ⅲ.①楷書—碑帖—中國—東
晉時代 Ⅳ.①J292.23

中國版本圖書館CIP數據核字（2020）第191915號

策劃編輯　楊　晶
責任編輯　羅仕通
文字編輯　張金輝
　　　　　洛雅瀟
責任校對　霍西勝
裝幀設計　楊　晶
責任印製　陳柏榮

爨寶子碑（中國歷代碑帖叢刊）
藝文類聚金石書畫館 編

出版發行　浙江人民美術出版社
　　　　　（杭州市體育場路 347 號）
經　　銷　全國各地新華書店
製　　版　浙江新華圖文製作有限公司
印　　刷　杭州捷派印務有限公司
版　　次　2020 年 11 月第 1 版
印　　次　2020 年 11 月第 1 次印刷
開　　本　787mm × 1092mm　1/12
印　　張　3.666
書　　號　ISBN 978-7-5340-8404-1
定　　價　20.00 圓

（如發現印刷裝訂質量問題，影響閱讀，請與出版社營銷部聯繫調換。）